作者介紹

黃楷傑 1989年出生在台灣
曾任十方法界電視台-剪接師兼攝影記者
義守大學影視系-技佐以及高雄電影節-放映班工頭

2019年10月前往 日本群馬縣草津溫泉渡假村打工度假
但後來中國爆發的新冠肺炎蔓延至日本後導致許多公司停止營業
差20天滿半年因為公司停止營業被解雇
之後錄取千葉縣工廠後搬至千葉縣

但在上班前兩周被通知因為自肅期間延長公司廠線不開取消錄用
而之後神奈川的公司也是一樣,兩個月失業找不到工作情況下返台
簽證註銷結束8個月的打工度假

前言
本書有許多貓跟狐狸可以吸，這是一本很香的書XD

這是我出發打工度假前就打算出的書，早在我高中時期就想去京都藝術大學就讀
不過4年加上1年語言學校大約需要200萬台幣只好放棄

但也是那時決定之後要去日本打工度假，最後在30歲前終於拿到簽證出發
好死不死遇到肺炎疫情真的是躺著也中槍，原本還打算要去其他的貓島跟兔子島的，但只能等以後了

目　錄

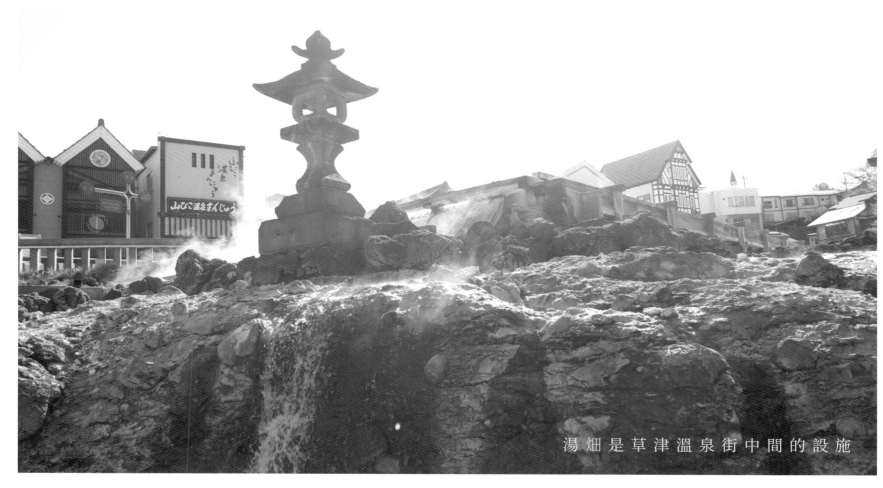

草津巴士站走一段路就到湯畑

從東京搭巴士前往草津溫泉需要 4 小時左右

湯畑是草津溫泉街中間的設施

群馬草津-湯畑-光圈 F 4-快門 1 0 0 分之 1 秒-I S O 1 0 0

沈澱以及降溫用的

草津溫泉的溫度非常高，用來讓泉中的物質

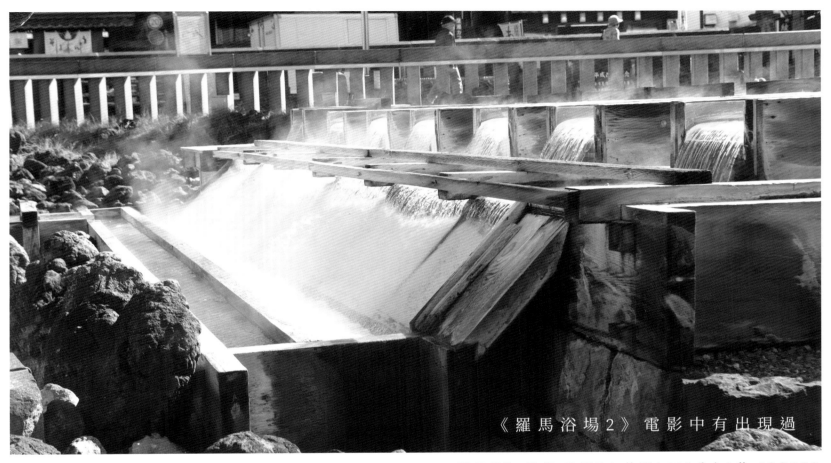

《羅馬浴場2》電影中有出現過

群馬草津-湯畑-光圈F4-快門1600分之1秒-ISO200

足湯可以使用

免費使用的

湯畑的旁邊也有

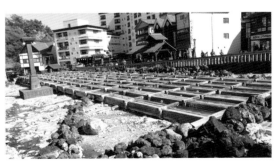
群馬草津-湯畑-光圈F4-快門1600分之1秒-ISO200

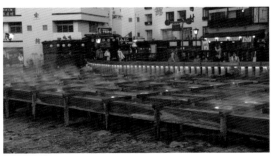
群馬草津-湯畑-光圈F5.6-快門60分之1秒-ISO1000

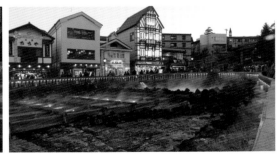
群馬草津-湯畑-光圈F5.6-快門60分之1秒-ISO1000

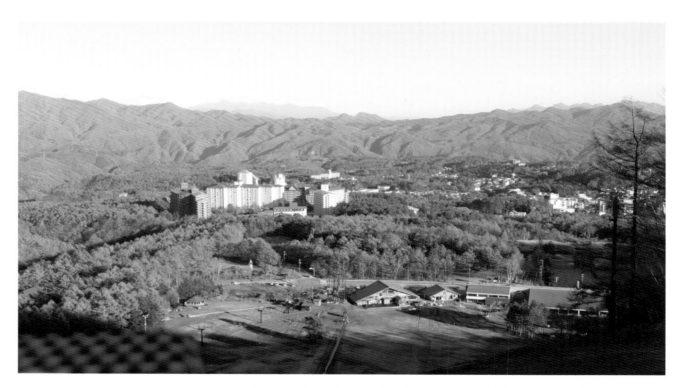

群馬草津天狗山-全景-光圈Ｆ４.５-快門６４０分之１秒-ＩＳＯ２５０

天狗山滑雪場就算是非雪季景色也是很漂亮(草津雪季大約１２月~４月)

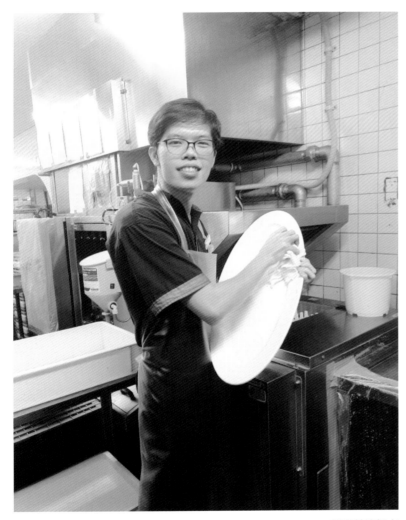

群馬草津飯店

台灣人基本上負責房務或是廚房洗碗部門

群馬草津飯店

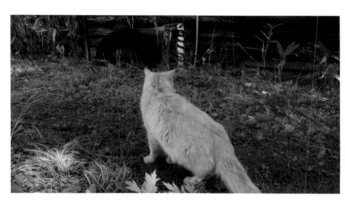

群馬草津員工宿舍-貓-光圈F6.3-快門80分之1秒-ISO200

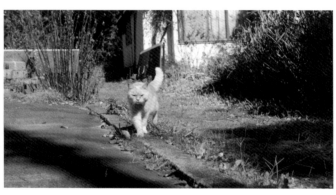

群馬草津員工宿舍-貓-光圈F6.3-快門640分之1秒-ISO200

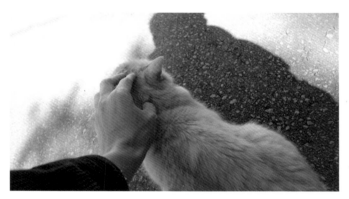

群馬草津員工宿舍-貓-光圈F6.3-快門100分之1秒-ISO200

舊 員 工 宿 舍 附 近 有 隻 黃 貓 可 以 吸 貓

西之河原有露天溫泉

所以附近的河川基本都是溫熱且強酸性的

不能飲用

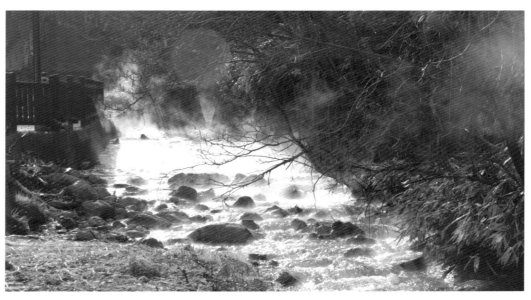

群馬草津西之河原-天然溫泉溪1-光圈F7.1-快門800分之1秒-ISO500

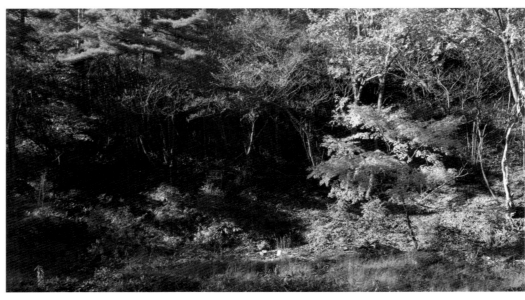

群馬草津西之河原-天然溫泉溪2-光圈F5.6-快門200分之1秒-ISO200

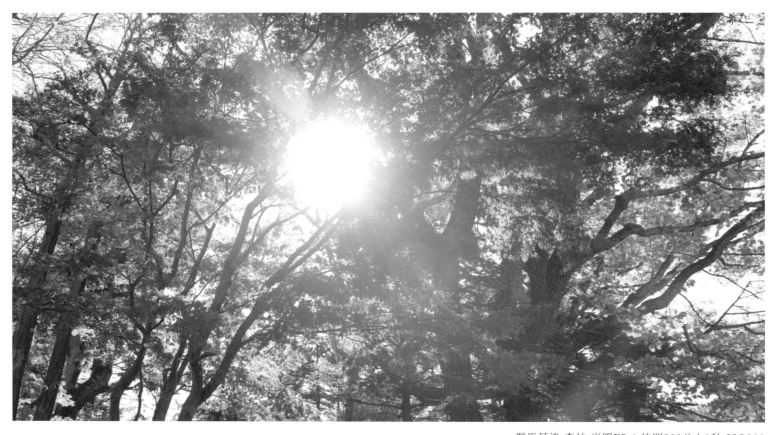

群馬草津-森林-光圈F5.6-快門200分之1秒-ISO200

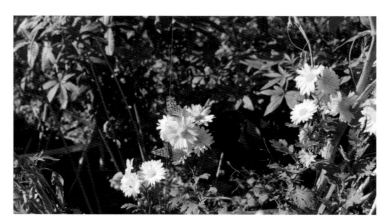

群馬草津-花與蝶-光圈F7.1-快門400分之1秒-ISO200

群馬草津-花與蜂-光圈F7.1-快門400分之1秒-ISO200

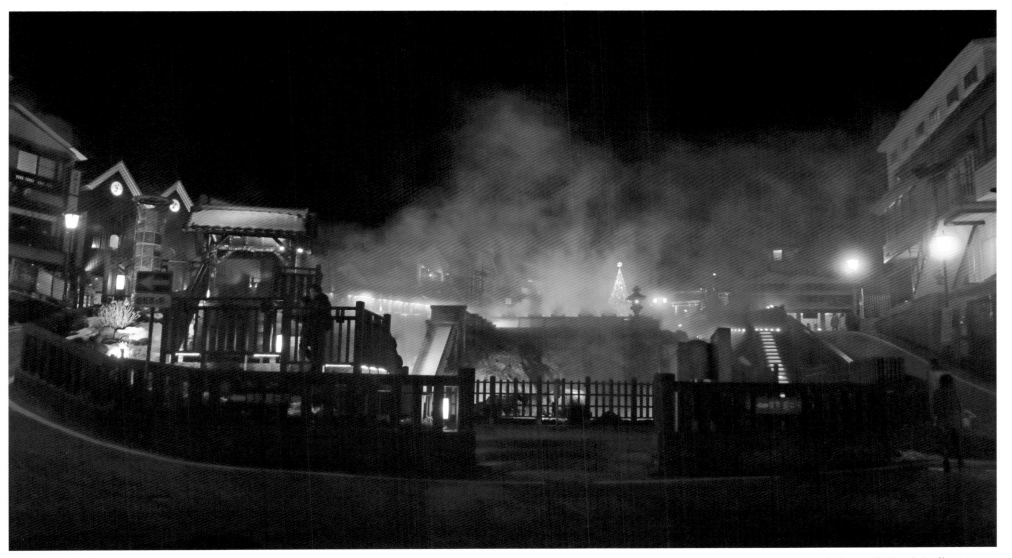

群馬草津-夜間湯畑-光圈F2.8-快門60分之1秒-ISO2500

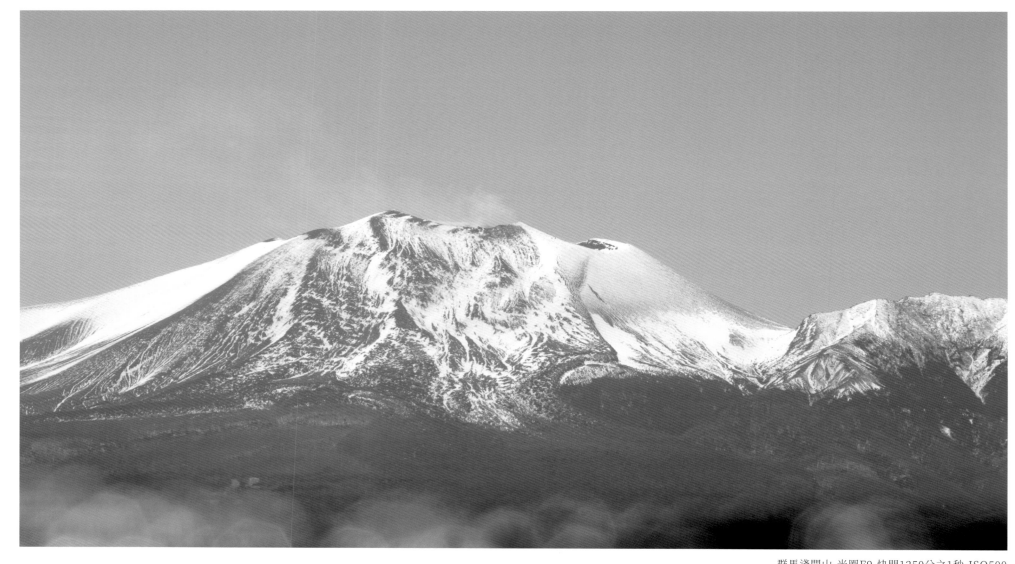

群馬淺間山-光圈F9-快門1250分之1秒-ISO500

遠 眺 對 面 的 淺 間 山 ， 迎 接 雪 季

我也想住皇宮裡

東京皇居-光圈F5-快門640分之1秒-ISO250

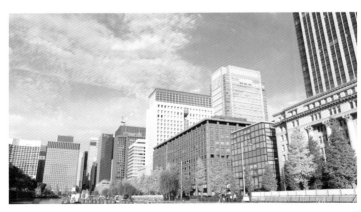

東京皇居周圍-光圈F5-快門1250分之1秒-ISO250

東京皇居-光圈F5-快門1250分之1秒-ISO250

下山到東京找女友

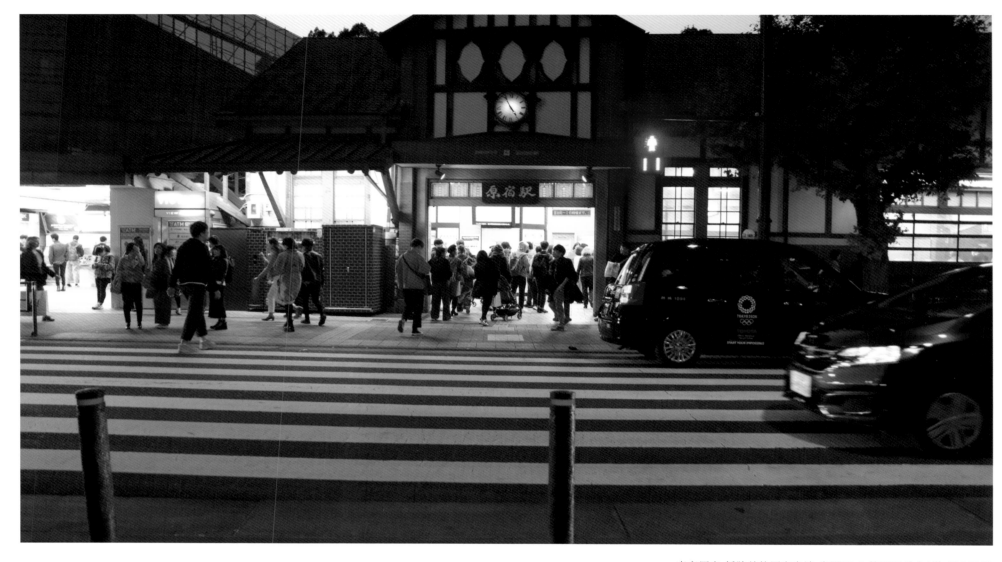

東京原宿-拆除前的原宿車站-光圈F2.8-快門80分之1秒-ISO2000

原 宿 是 我 跟 女 友 的 天 堂

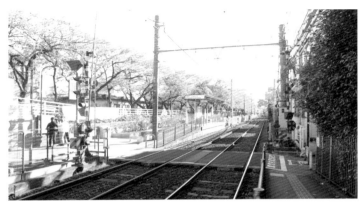

東京荒川-鐵道-光圈F5.6-快門160分之1秒-ISO320

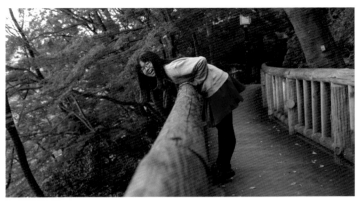

東京荒川-女友-光圈F3.2-快門320分之1秒-ISO1000

東京荒川-鐵道-光圈F5.6-快門400分之1秒-ISO320

女友第一次自己出國來東京見面超可愛的

東京荒川-花-光圈F5.6-快門2000分之1秒-ISO320

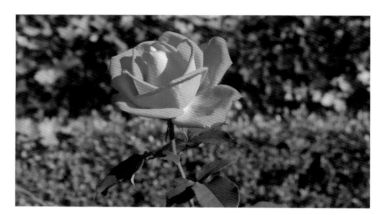

東京荒川-花-光圈F5.6-快門1250分之1秒-ISO320

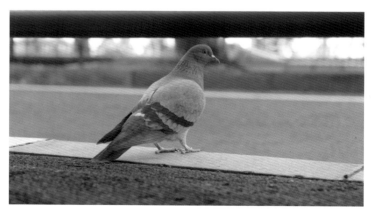

東京荒川-鴿子-光圈F3.2-快門250分之1秒-ISO320

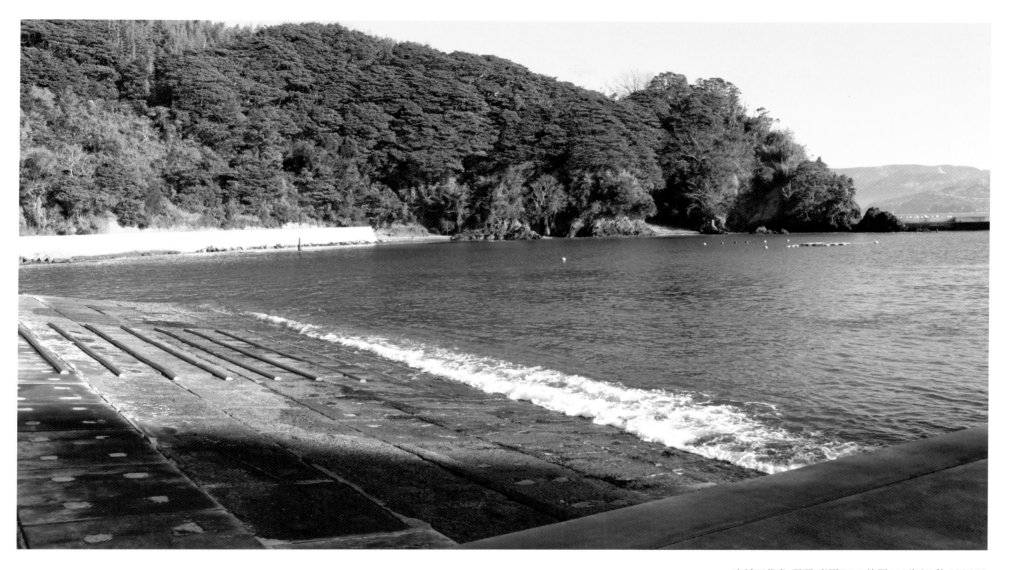

宮城田代島-碼頭-光圈F5.6-快門640分之1秒-ISO320

放假草津下山４小時到新宿轉夜行巴士６小時多到東北仙台後轉ＪＲ到石捲搭船到達田代島

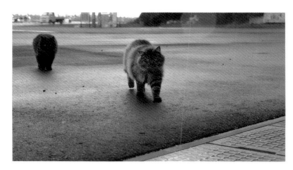

宮城田代島-貓-光圈F5.6-快門400分之1秒-ISO320

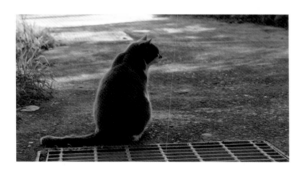

宮城田代島-貓-光圈F5-快門320分之1秒-ISO320

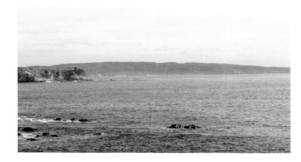

宮城田代島-海-光圈F5-快門1600分之1秒-ISO320

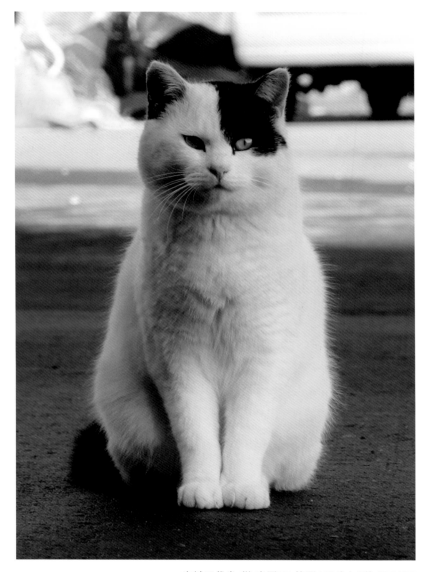

宮城田代島-貓-光圈F5-快門640分之1秒-ISO320

剛下船走不到100公尺就被貓老大堵路了

15

貓神社有一隻黑貓一直在這邊，有點希望他會變身（？

宮城田代島-貓神社-光圈F5-快門800分之1秒-ISO320

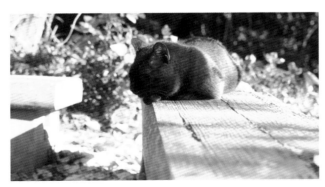

宮城田代島-貓-光圈F5-快門320分之1秒-ISO320

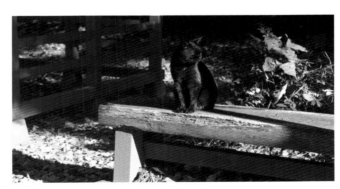

宮城田代島-貓-光圈F5-快門500分之1秒-ISO320

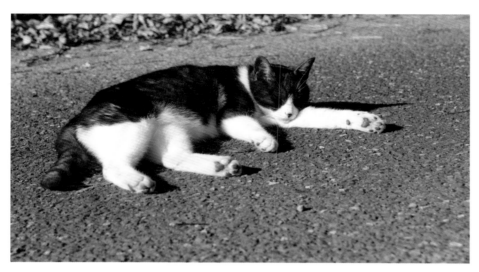

宮城田代島-貓-光圈F5-快門1600分之1秒-ISO320

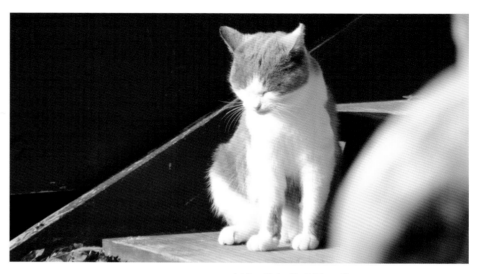

宮城田代島-貓-光圈F5-快門1600分之1秒-ISO320

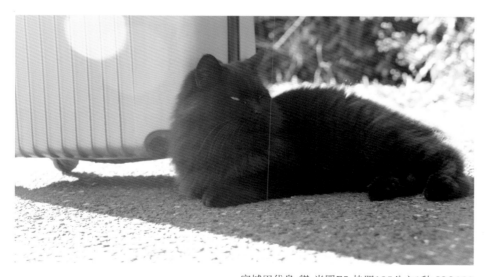

宮城田代島-貓-光圈F5-快門125分之1秒-ISO320

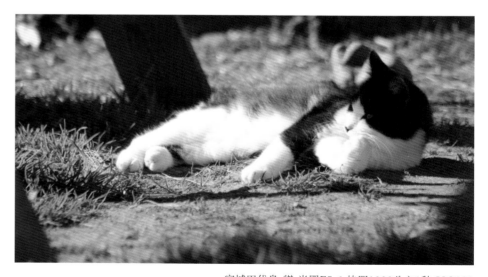

宮城田代島-貓-光圈F5.6-快門1000分之1秒-ISO320

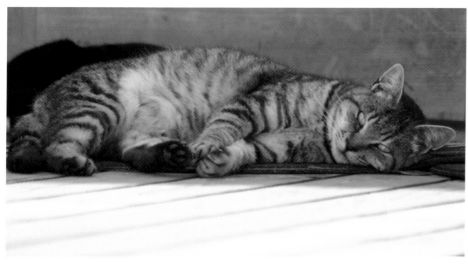

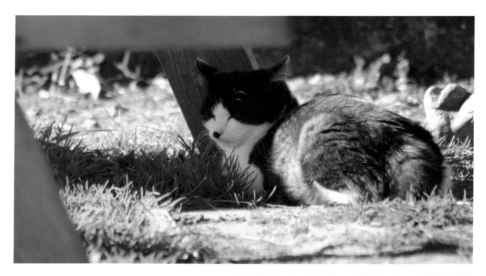

宮城田代島-貓-光圈F5.6-快門640分之1秒-ISO320

宮城田代島-貓-光圈F5.6-快門500分之1秒-ISO320

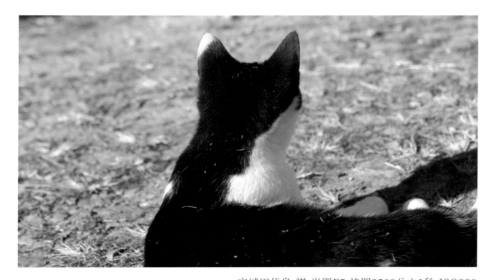

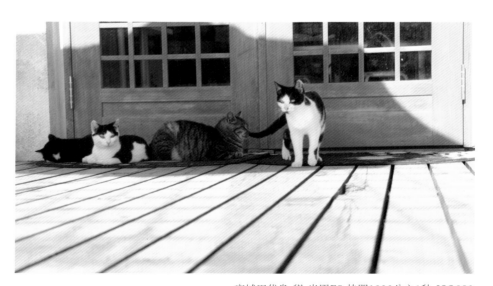

宮城田代島-貓-光圈F5-快門2500分之1秒-ISO320

宮城田代島-貓-光圈F5-快門1000分之1秒-ISO320

18

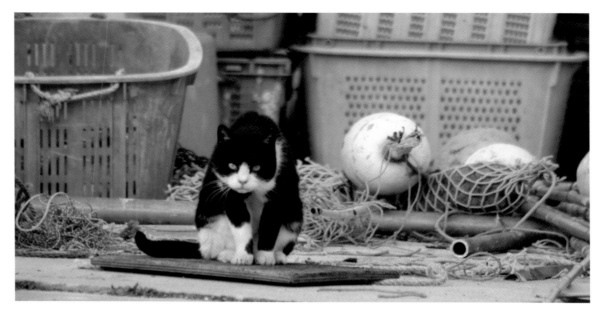

宮城田代島-貓-光圈F5.6-快門500分之1秒-ISO320

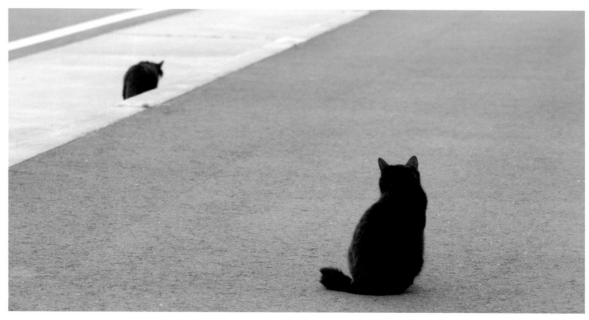

宮城田代島-貓-光圈F4.5-快門400分之1秒-ISO320

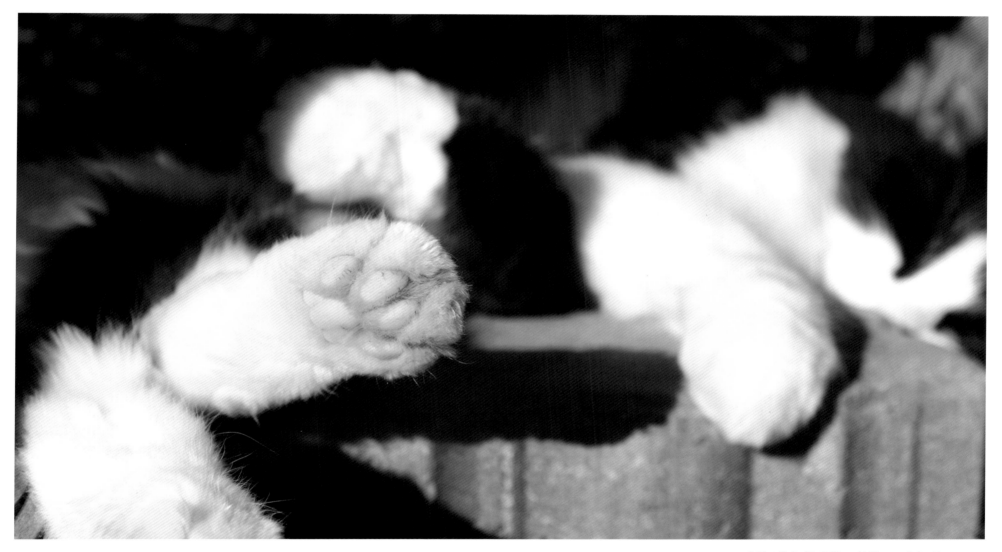

宮城田代島-貓-光圈F5-快門3200分之1秒-ISO320

這 肉 球 超 可 愛 的 啦

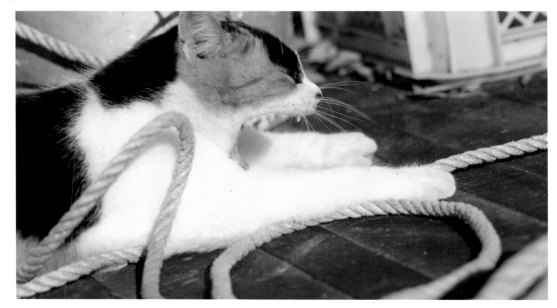

宮城田代島-貓-光圈F4.5-快門25000分之1秒-ISO320

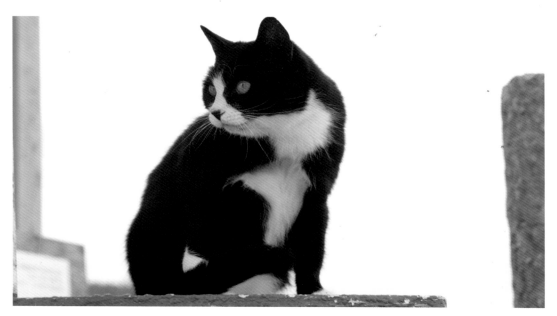

宮城田代島-貓-光圈F5-快門200分之1秒-ISO320

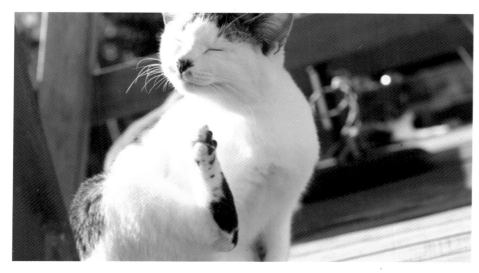

宮城田代島-貓-光圈F5-快門1000分之1秒-ISO320

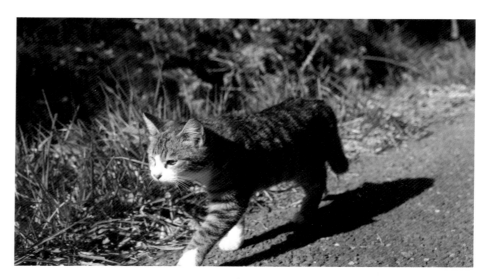

宮城田代島-貓-光圈F5-快門1600分之1秒-ISO320

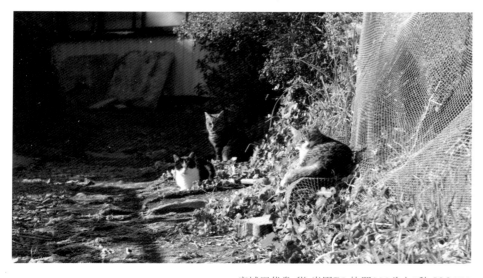

宮城田代島-貓-光圈F5-快門800分之1秒-ISO320

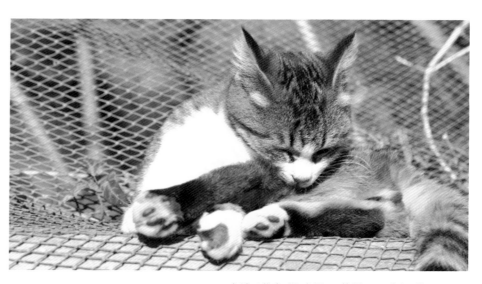

宮城田代島-貓-光圈F5-快門1600分之1秒-ISO320

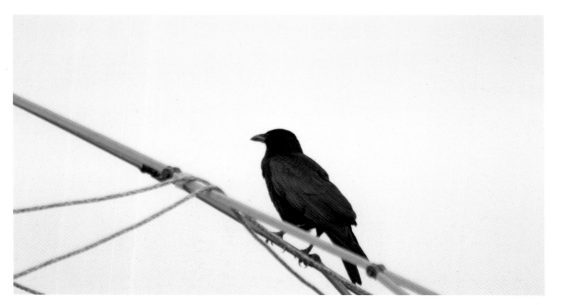

宮城田代島-烏鴉-光圈F5.6-快門400分之1秒-ISO320

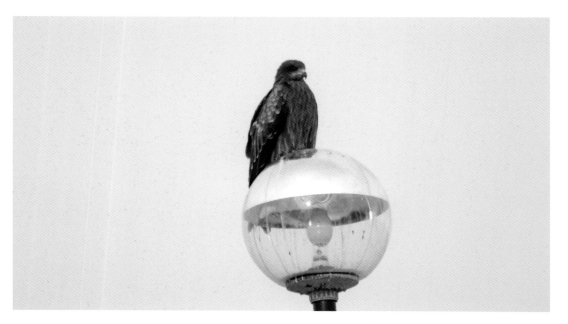

宮城田代島-鷹-光圈F5.6-快門500分之1秒-ISO320

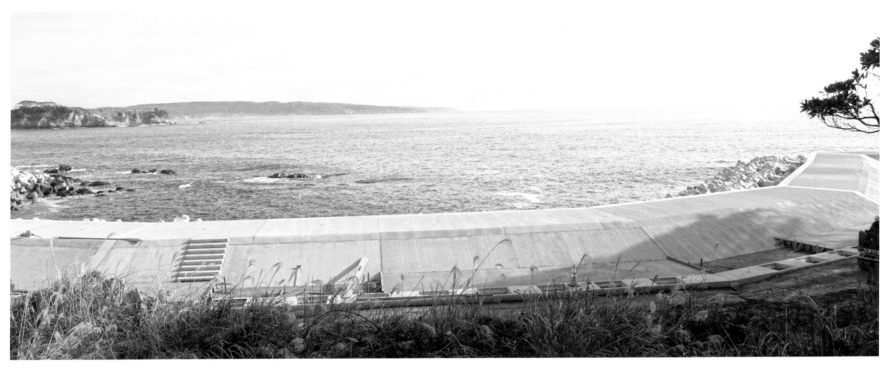

如想觀看影片請掃描本書尾頁的官網 Q R 碼至官網觀看

田代島在 3 1 1 海嘯中也受到災害

因此新的海堤在建造

島上還有很多毀損的痕跡

宮城田代島-新海堤-光圈F5-快門1250分之1秒-ISO320

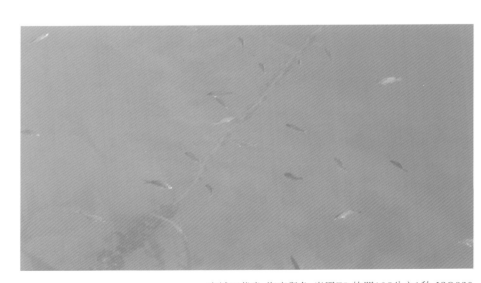

海水超級清澈

能看見海底的底部跟魚群

宮城田代島-海底與魚-光圈F5-快門125分之1秒-ISO320

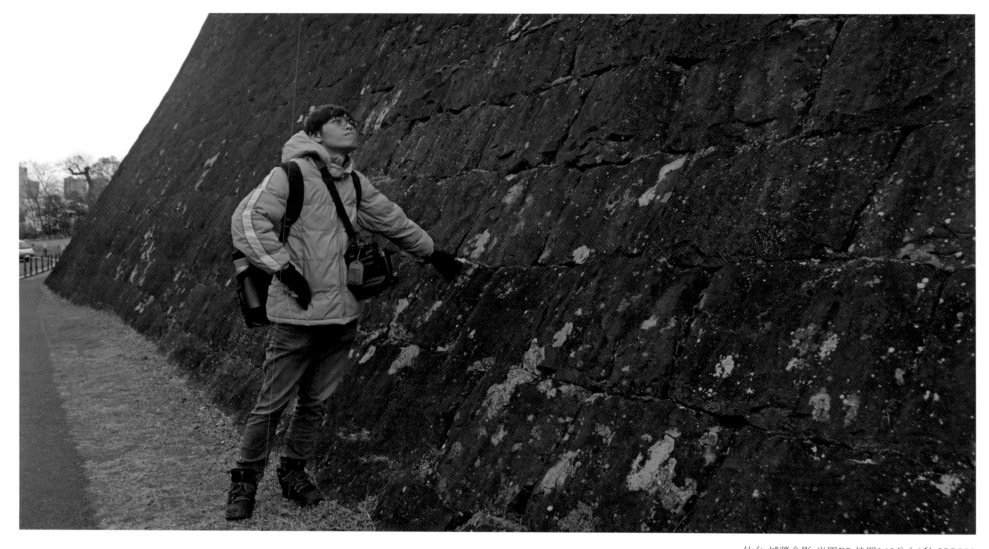

仙台-城牆合影-光圈F5-快門160分之1秒-ISO800

其實我滿喜歡仙台的，只是11月海風真的是超級冷，比乾燥的草津要冷得多

仙台在戰國時代是伊達家的領地，有城主──獨眼龍伊達政宗像

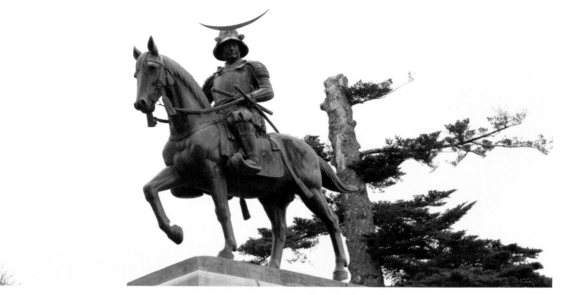

仙台-伊達政宗像-光圈F5-快門200分之1秒-ISO800

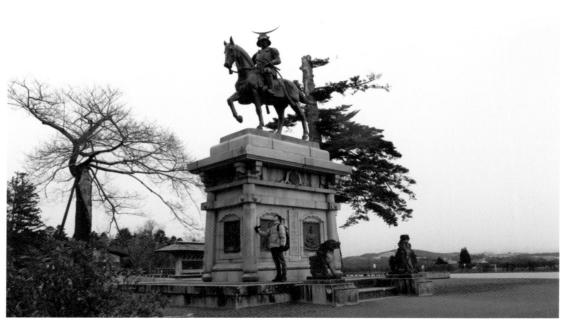

仙台-伊達政宗像合影-光圈F5-快門250分之1秒-ISO800

仙台-城跡-光圈F5-快門250分之1秒-ISO800

目前城只剩下城牆
跟御殿地基的部分而已

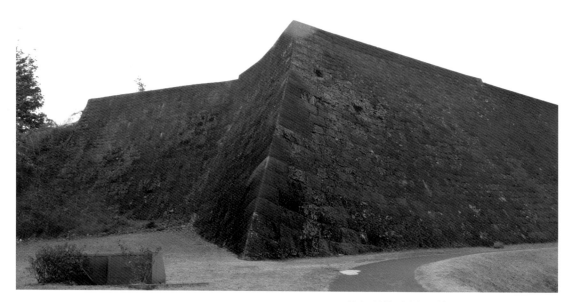

仙台-城牆-光圈F5-快門200分之1秒-ISO800

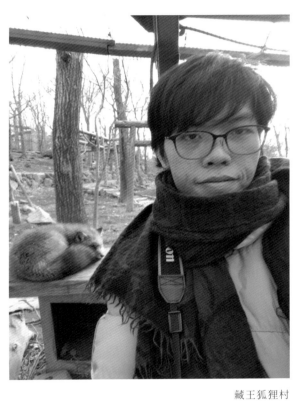

藏王狐狸村

藏王-狐狸村-光圈F4.5-快門250分之1秒-ISO800

藏 王 狐 狸 村 只 有 巴 士 跟 計 程 車 可 以 到 ， 禁 止 觸 摸 及 攜 帶 腳 架

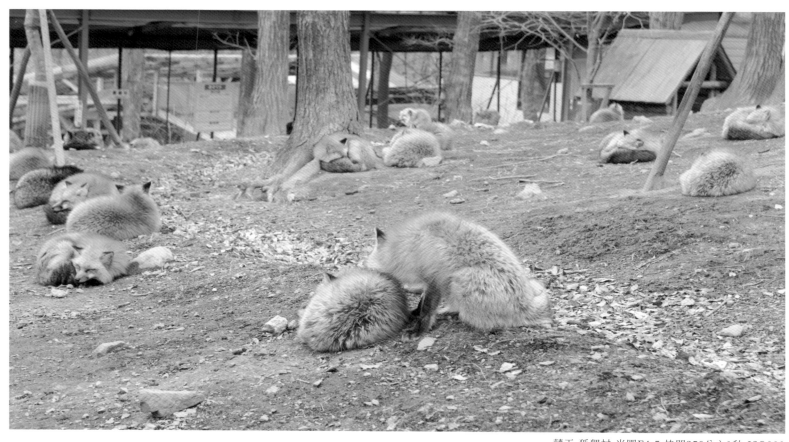

藏王-狐狸村-光圈F4.5-快門250分之1秒-ISO800

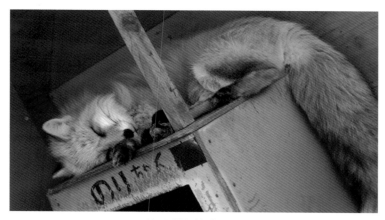

藏王-狐狸村-光圈F4.5-快門160分之1秒-ISO800

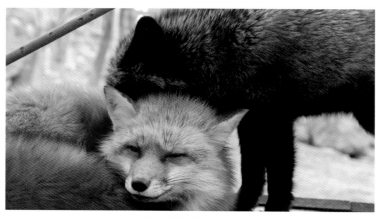

藏王-狐狸村-光圈F4.5-快門160分之1秒-ISO800

狐狸是犬科動物

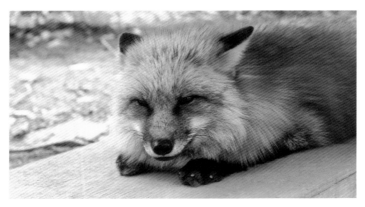

藏王-狐狸村-光圈F4.5-快門160分之1秒-ISO800

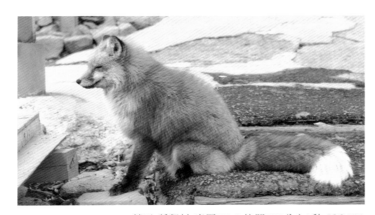

藏王-狐狸村-光圈F4.5-快門250分之1秒-ISO800

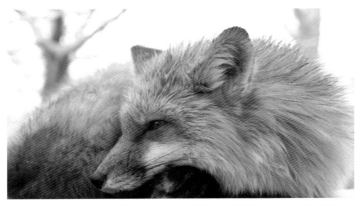

藏王-狐狸村-光圈F4.5-快門160分之1秒-ISO800

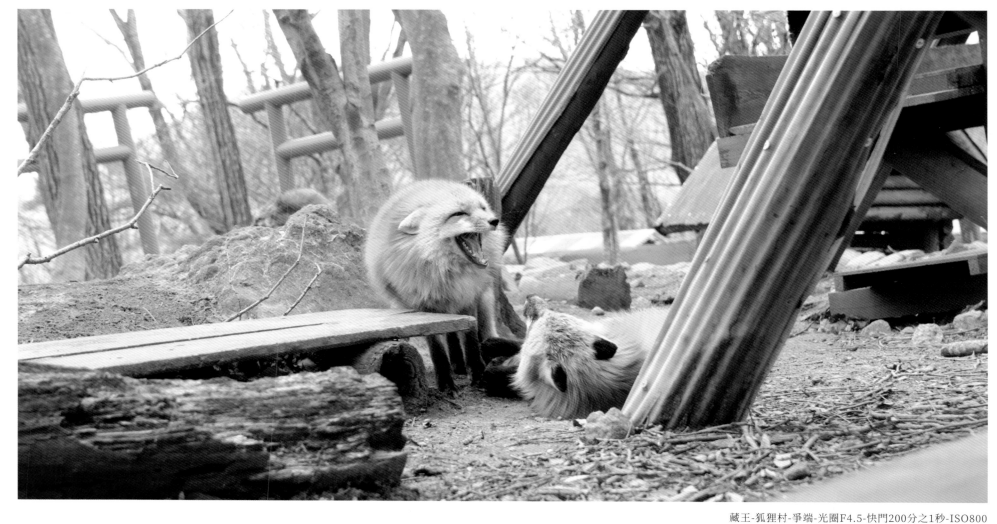

藏王-狐狸村-爭端-光圈F4.5-快門200分之1秒-ISO800

其 實 感 覺 就 像 一 堆 很 吵 的 狗（？

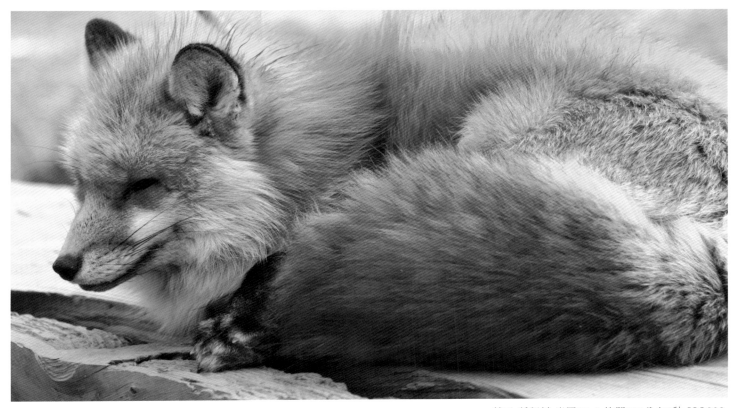

那個尾巴澎澎的，當下超想摸的

藏王-狐狸村-光圈F4.5-快門320分之1秒-ISO800

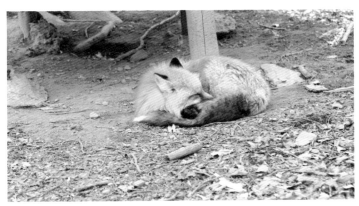

藏王-狐狸村-光圈F4.5-快門320分之1秒-ISO800

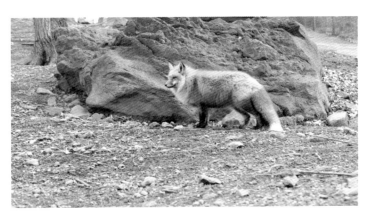

藏王-狐狸村-光圈F4.5-快門320分之1秒-ISO800

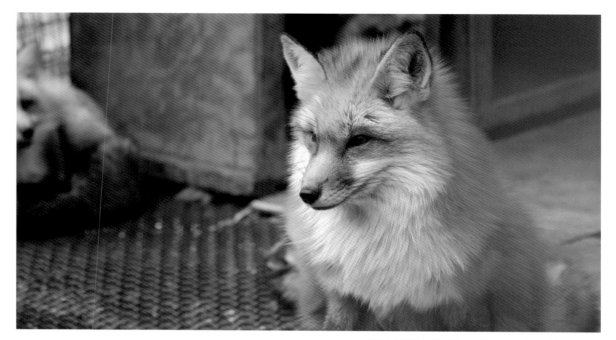

藏王-狐狸村-光圈F4.5-快門400分之1秒-ISO800

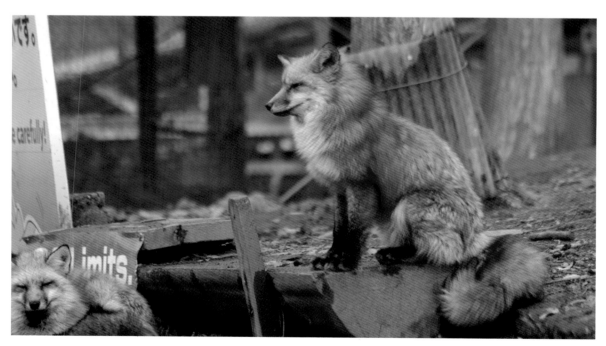

藏王-狐狸村-光圈F5-快門1250分之1秒-ISO800

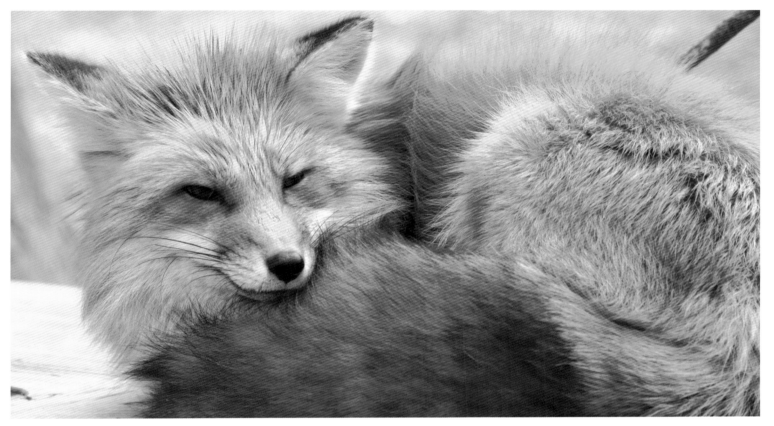

藏王-狐狸村-光圈F4.5-快門320分之1秒-ISO800

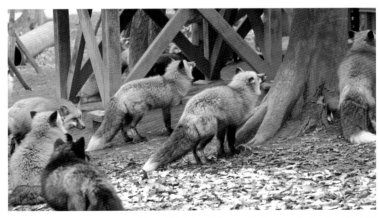

藏王-狐狸村-光圈F4.5-快門0250分之1秒-ISO800

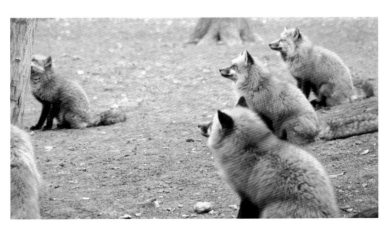

藏王-狐狸村-光圈F4.5-快門500分之1秒-ISO800

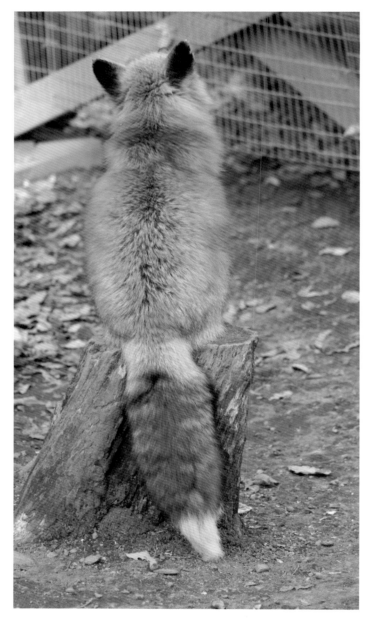

藏王-狐狸村-光圈F4.5-快門500分之1秒-ISO800

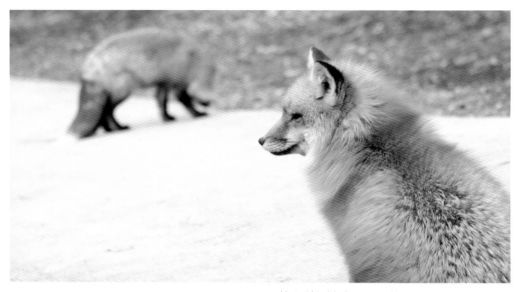

藏王-狐狸村-光圈F4.5-快門640分之1秒-ISO800

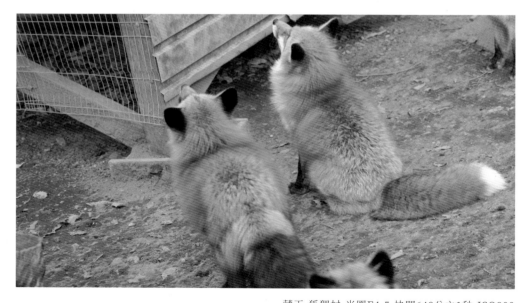

藏王-狐狸村-光圈F4.5-快門640分之1秒-ISO800

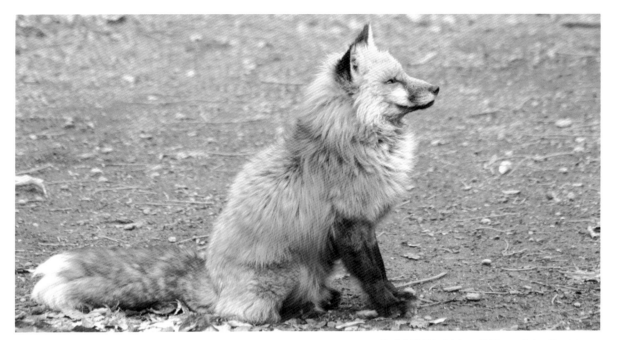

藏王-狐狸村-光圈F5-快門500分之1秒-ISO800

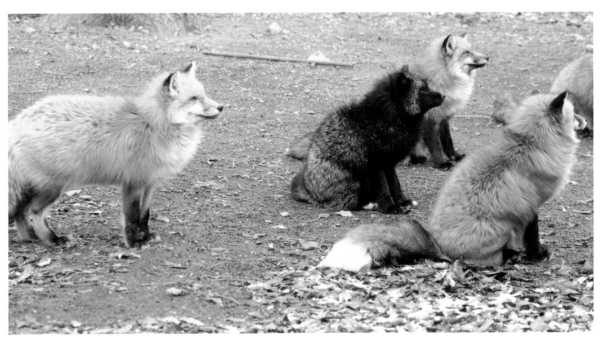

藏王-狐狸村-光圈F4.5-快門500分之1秒-ISO800

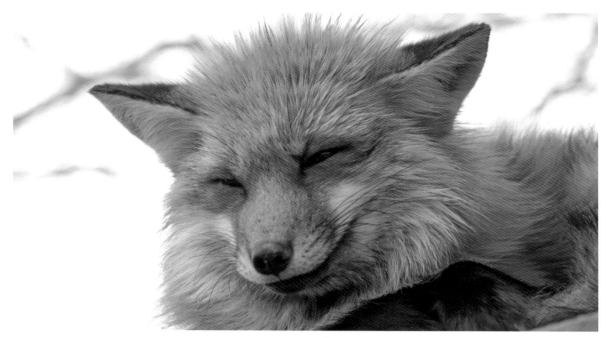

藏王-狐狸村-光圈F4.5-快門320分之1秒-ISO800

如想觀看影片請掃描本書尾頁的官網ＱＲ碼至官網觀看

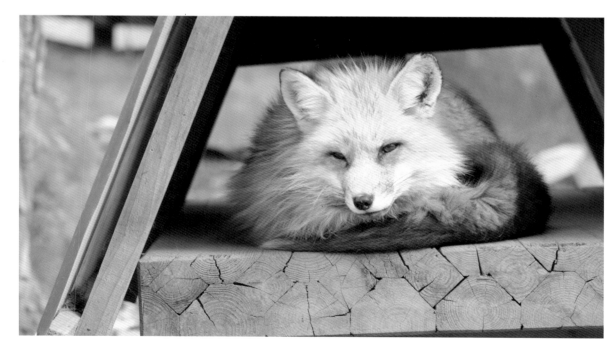

藏王-狐狸村-光圈F4.5-快門320分之1秒-ISO800

初雪下的不多，薄薄的

群馬草津-初雪-光圈F5-快門1600分之1秒-ISO320

回草津之後直到4月肺炎自肅開始導致公司停止營業裁員前就沒有長途旅行了

工宿舍

群馬草津員工宿舍

這時候還對雪很新奇，因為這邊乾冷所以就算0度大概也只有台灣13度的感覺

群馬草津-雪地-光圈Ｆ３.５-快門２０００分之１秒-ＩＳＯ３２０

群馬草津-踏雪-光圈Ｆ７.１-快門６４０分之１秒-ＩＳＯ３２０

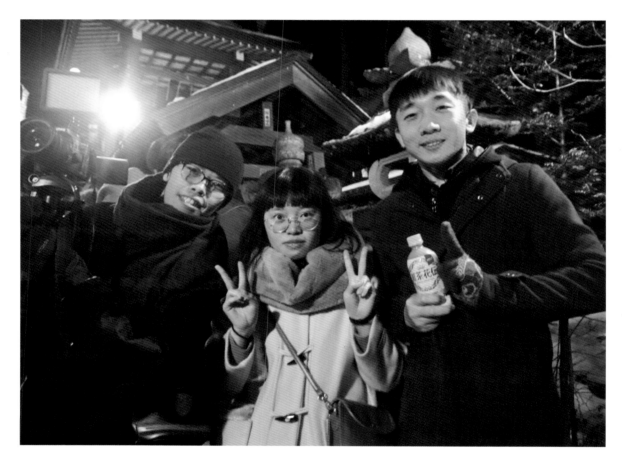
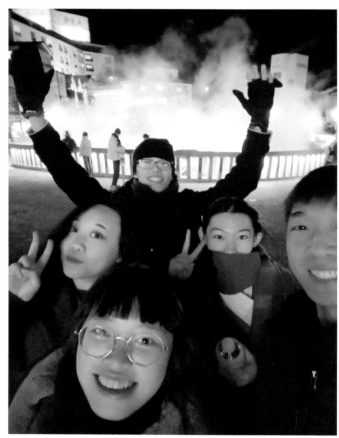

群 馬 草 津 - 跨 年 同 伴 合 照

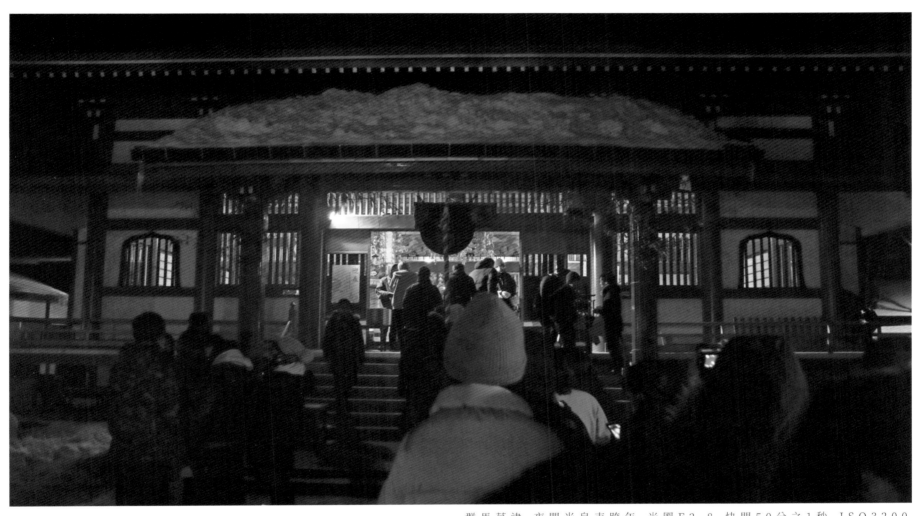

群馬草津-夜間光泉寺跨年-光圈Ｆ２.８-快門５０分之１秒-ＩＳＯ３２００

大家在湯畑旁邊的光泉寺跨新年

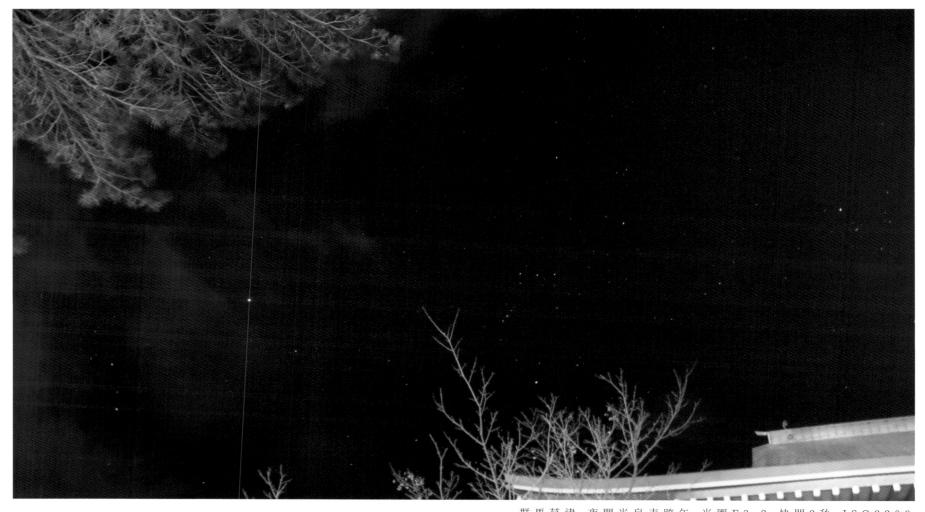

群馬草津-夜間光泉寺跨年-光圈F3.2-快門2秒-ISO3200

日本星空很漂亮，我這個不會拍星空的人都能拍到一堆星星

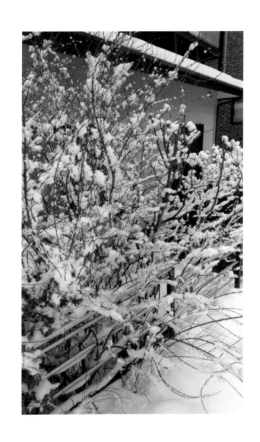
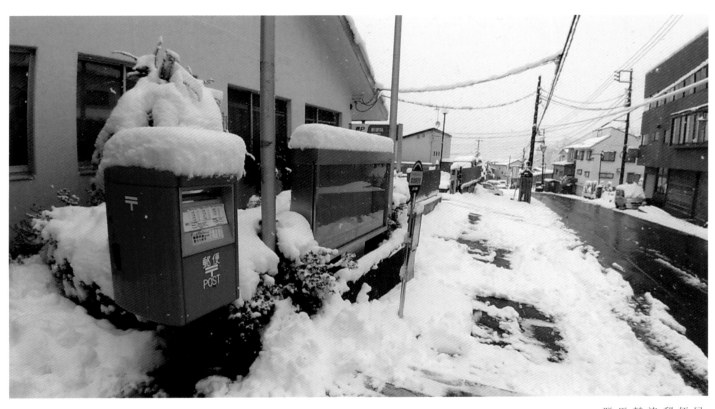

群馬草津郵便局

-17度大雪不是最糟的，雪融化之後又結冰的路面才是最可怕的

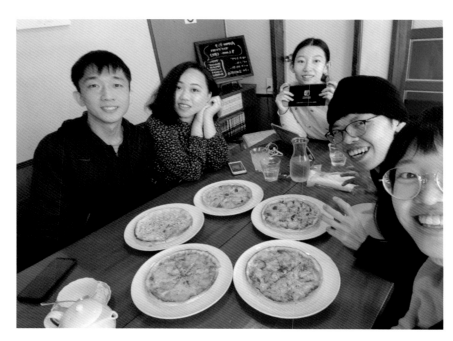

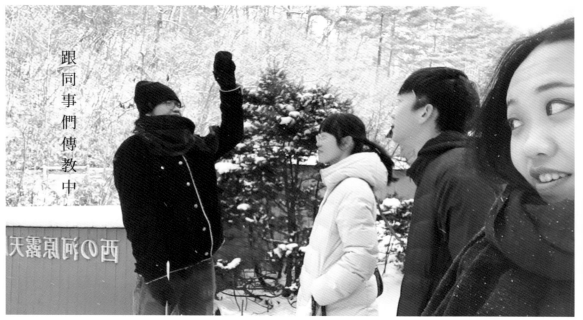

跟同事們傳教中

群馬草津-同事合照

同事只待三個月準備到茨城換新工作，開始各種出遊跟送舊

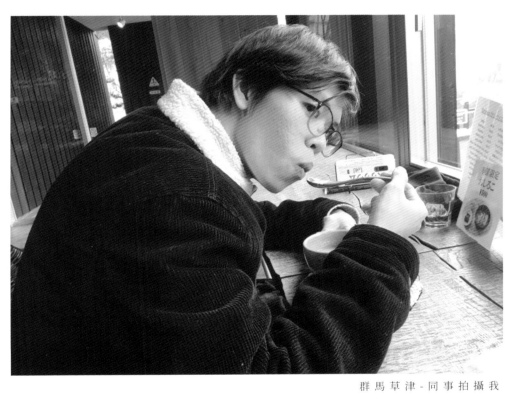

群 馬 草 津 - 同 事 拍 攝 我

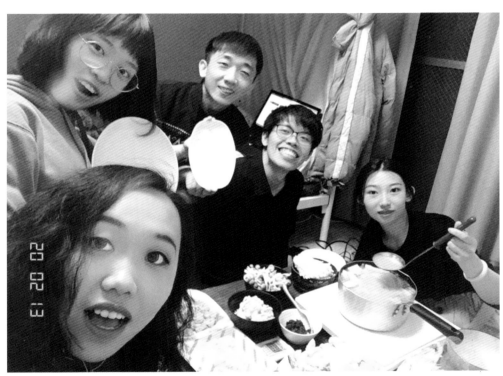

群 馬 草 津 宿 舍 - 打 工 同 伴 合 照

群馬草津-死亡與新生-光圈F5-快門250分之1秒-ISO250

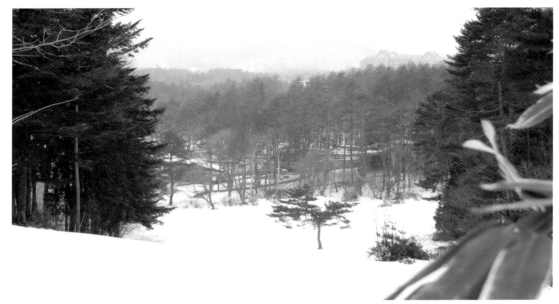

群馬草津-雪森林-光圈F4-快門500分之1秒-ISO250

群馬草津-起點-光圈F7.1-快門500分之1秒-ISO250

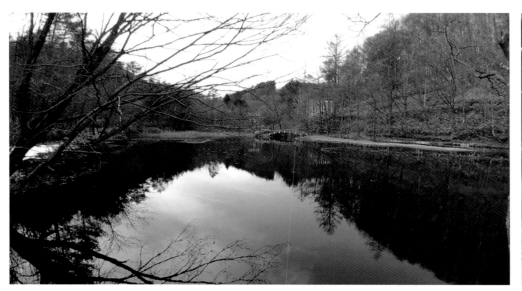

群馬草津-湖

群馬草津-湖-光圈Ｆ５.６-快門１００分之１秒-ＩＳＯ５００

雪季來到尾聲，不過就算氣溫來到８度很多雪也沒有融化

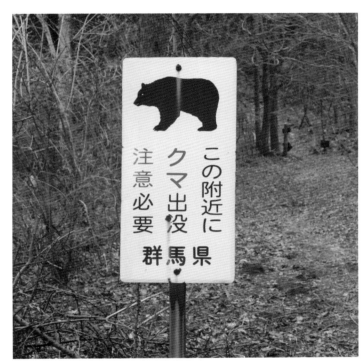

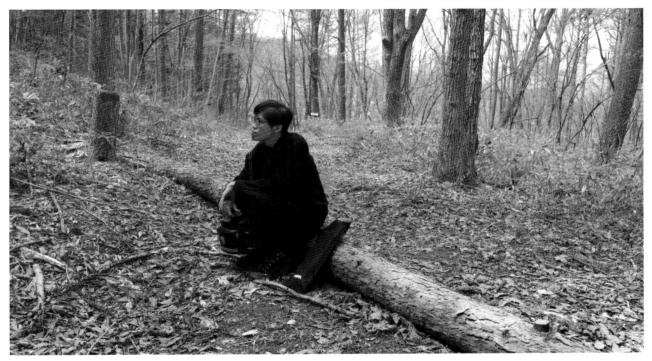

群馬草津-運動茶屋森林-光圈Ｆ７.１-快門４００分之１秒-ＩＳＯ５００

4月春天，熊出沒，跟熊打架（X

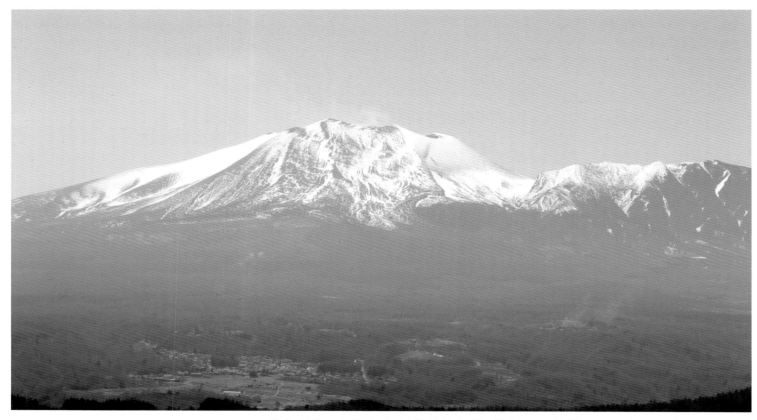

群馬草津 - 人就在大山與螞蟻之間 - 光圈 F 9 - 快門 1 2 5 0 分 之 1 秒 - I S O 5 0 0

光圈 F 1 1 - 快門 1 6 0 0 分 之 1 秒 - I S O 5 0 0

光圈 F 9 - 快門 1 6 0 0 分 之 1 秒 - I S O 5 0 0

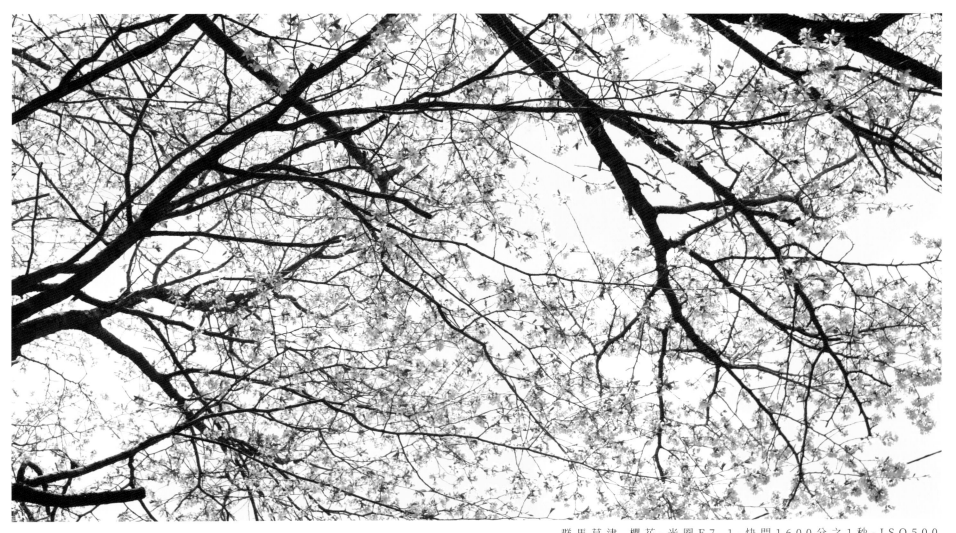

群馬草津-櫻花-光圈F7.1-快門1600分之1秒-ISO500

草津很晚開櫻花，東京早就凋謝了這邊才剛要開

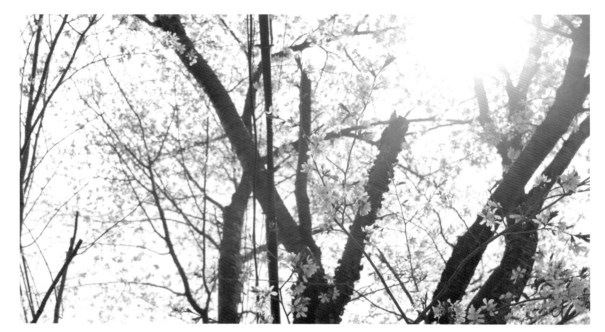

群馬草津 - 櫻花 - 光圈 F 7 . 1 - 快門 1 6 0 0 分之 1 秒 - I S O 5 0 0

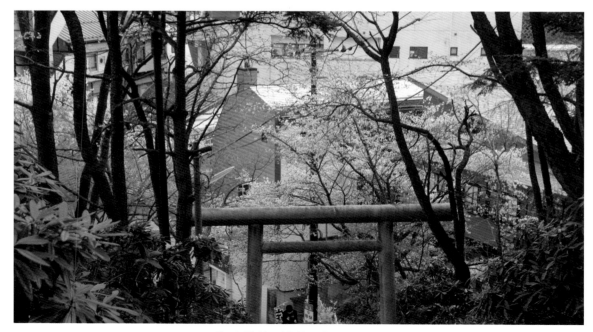

群馬草津 - 櫻花 - 光圈 F 4 . 5 - 快門 8 0 0 分之 1 秒 - I S O 8 0 0

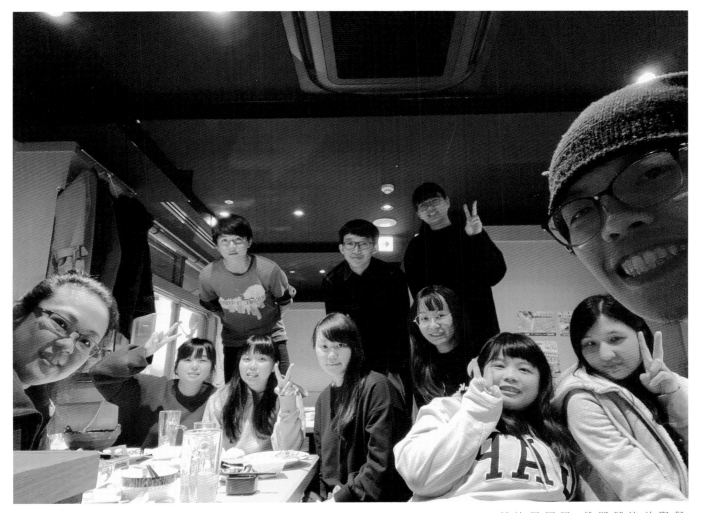

草 津 居 酒 屋 - 離 開 草 津 前 聚 餐

公 司 關 門 大 家 都 沒 工 作 了

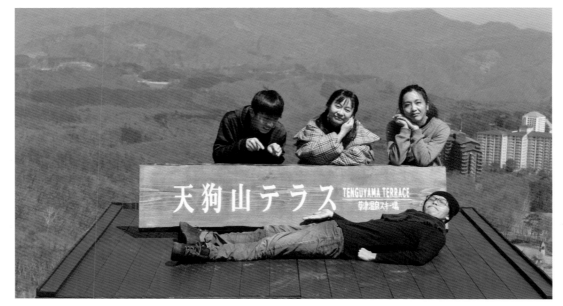

群馬草津天狗山-打工同事合照-光圈F10-快門800分之1秒-ISO500

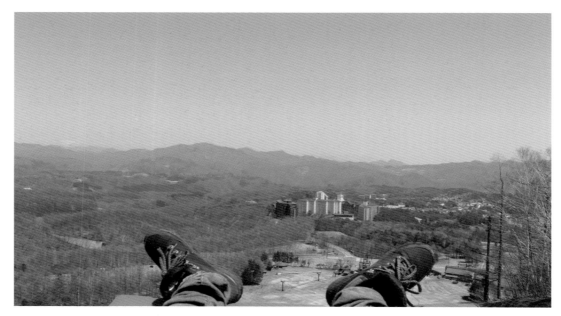

群馬草津天狗山-全景-光圈F7.1-快門1600分之1秒-ISO500

草津高2200公尺
芳芳坪比草津高200公尺
還有一些餘雪

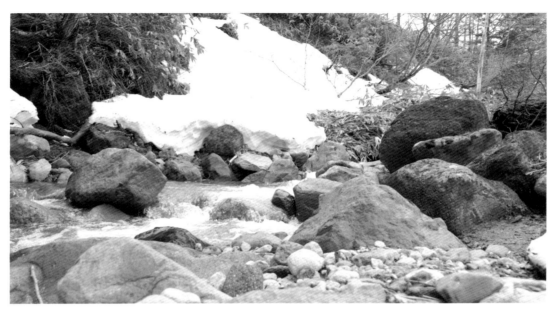

群馬草津芳芳坪-溪水-光圈Ｆ４.５-快門１０００分之１秒-ＩＳＯ８００

這邊的水一樣也是強酸性溫泉水
不能喝
喝了一口超難喝吐掉了...

群馬草津芳芳坪-溪水-光圈Ｆ４.５-快門１０００分之１秒-ＩＳＯ８００

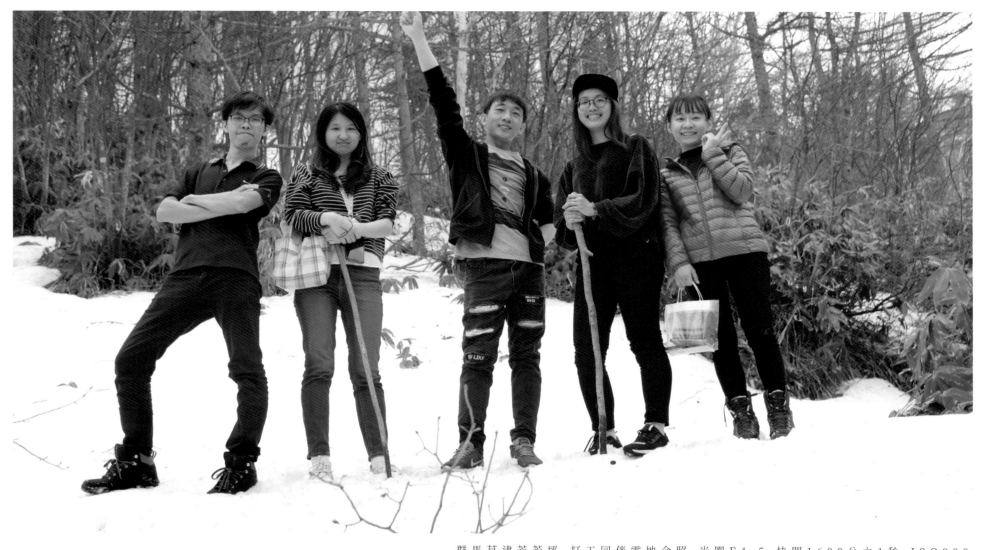

群馬草津芳芳坪-打工同伴雪地合照-光圈F4.5-快門1600分之1秒-ISO800

群馬草津-芳芳坪雪地

雪的下方其實很多空洞甚至下面是條流動的大河‧‧‧‧

群馬草津芳芳坪-掉雪坑

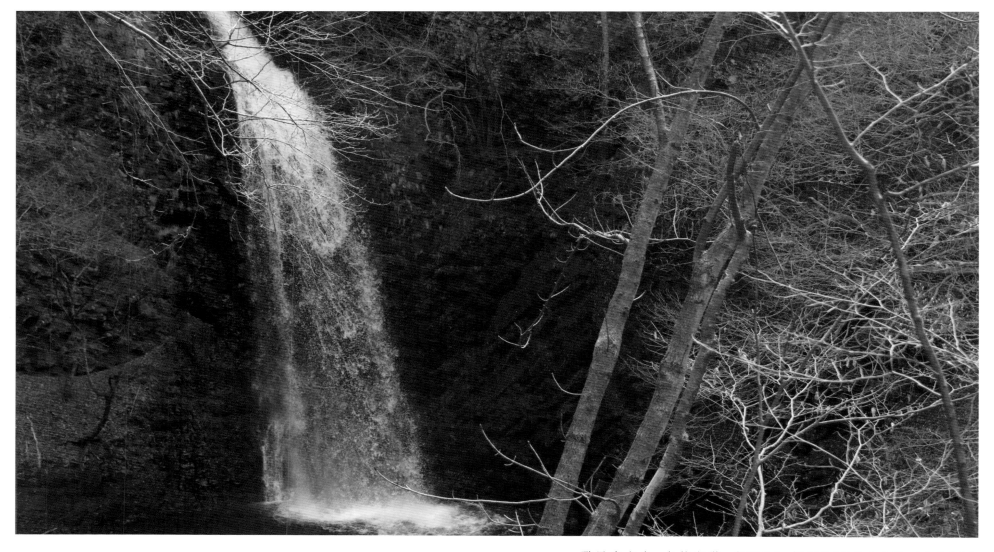

群馬中之条-大仙之瀧-光圈F4-快門800分之1秒-ISO500

離開草津前壽司師傅小林先生帶我們去中之条走走

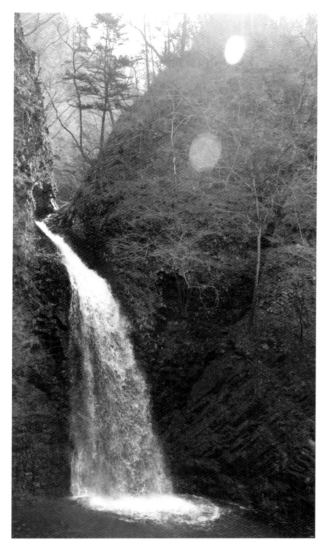

光圈Ｆ３.２-快門６４０分之１秒-ＩＳＯ５００

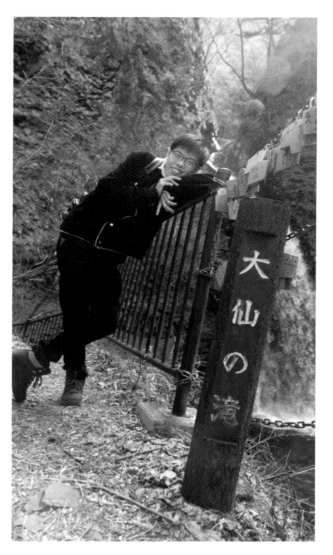

光圈Ｆ３.２-快門６４０分之１秒-ＩＳＯ５００

群馬中之条-白櫻花-光圈F9-快門500分之1秒-ISO500

群馬中之条-白櫻花-光圈F9-快門500分之1秒-ISO500

光圈F9-快門500分之1秒-ISO500

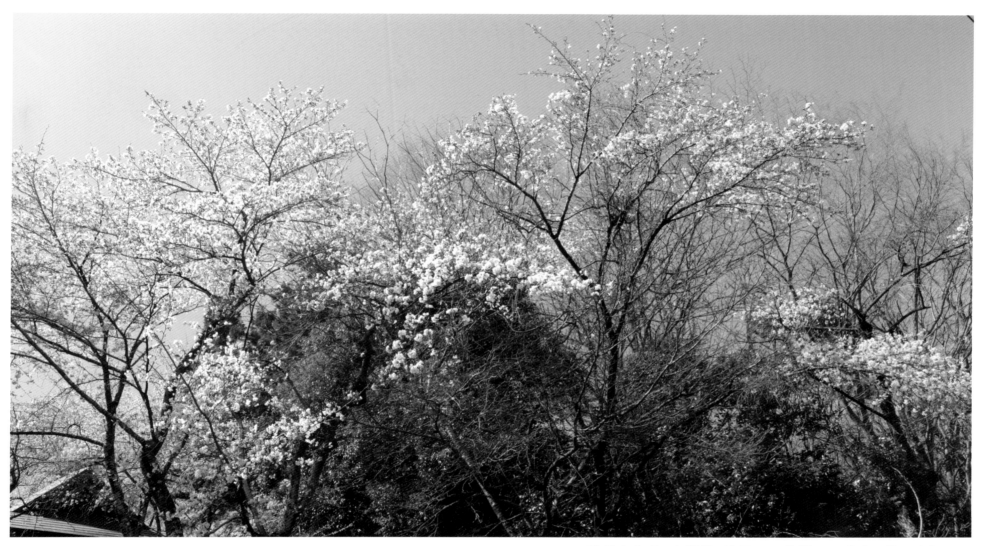

群馬中之条-白櫻花-光圈Ｆ９-快門５００分之１秒-ＩＳＯ５００

櫻 花 的 全 盛 期

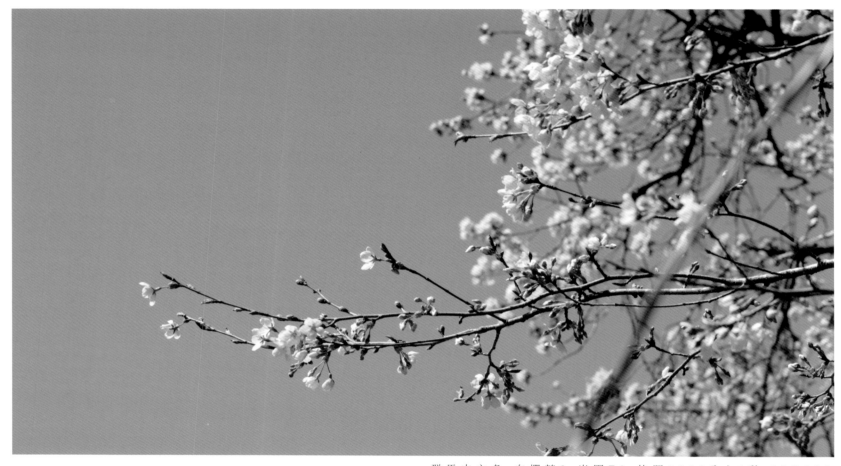

群馬中之条-白櫻花８-光圈Ｆ９-快門１０００分之１秒-ＩＳＯ５００

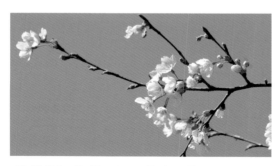

光圈Ｆ９-快門１０００分之１秒-ＩＳＯ５００

光圈Ｆ９-快門５００分之１秒-ＩＳＯ５００

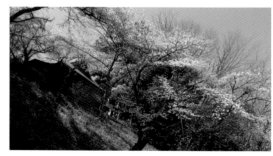

光圈Ｆ９-快門５００分之１秒-ＩＳＯ５００

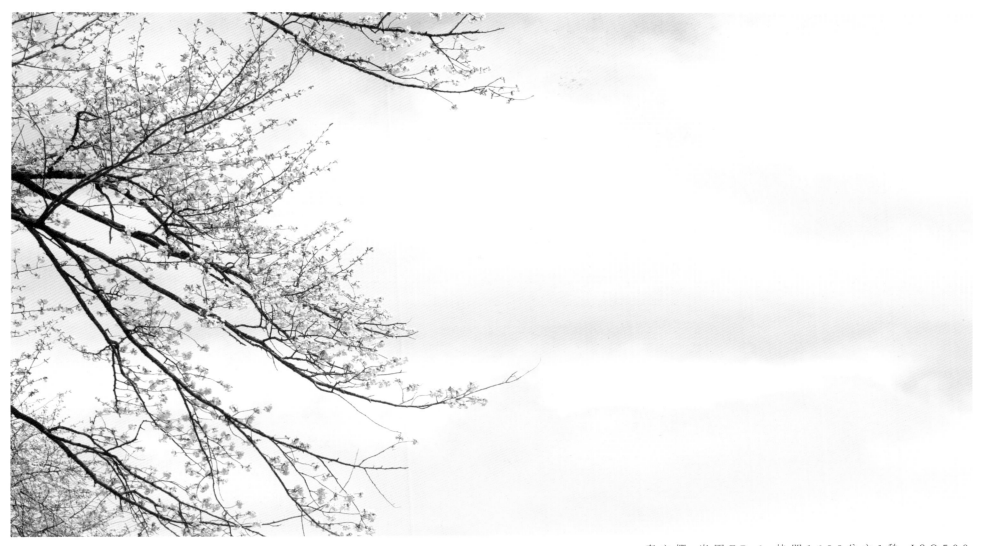

春之櫻-光圈Ｆ７.１-快門１６００分之１秒-ＩＳＯ５００

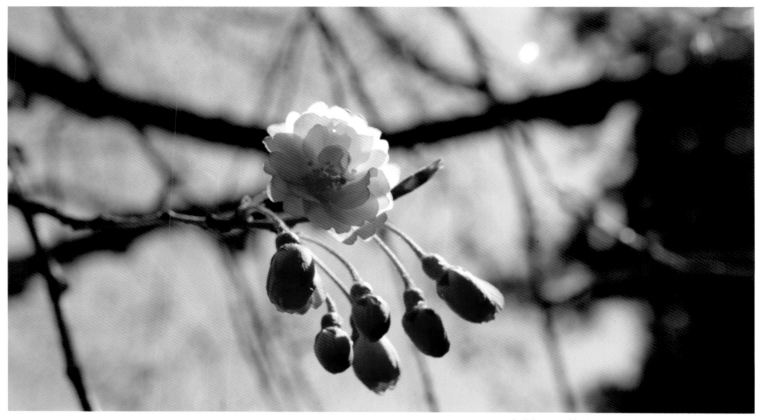

光圈 F 9 - 快門 5 0 0 分之 1 秒 - I S O 5 0 0

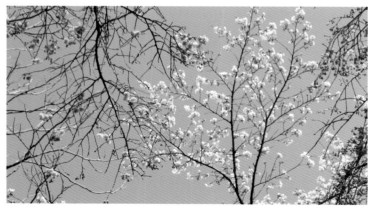

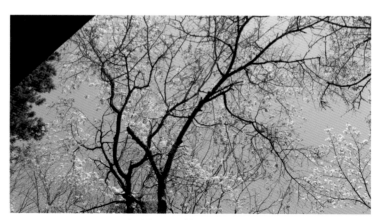

光圈 F 9 - 快門 5 0 0 分之 1 秒 - I S O 5 0 0

光圈 F 9 - 快門 5 0 0 分之 1 秒 - I S O 5 0 0

群馬長野原町-やんば水神の鐘-光圈 F 7 . 1 - 快門 6 4 0 分之 1 秒 - I S O 5 0 0

這算是在日本最後吃最好的一餐了之後失業期間都看緊荷包

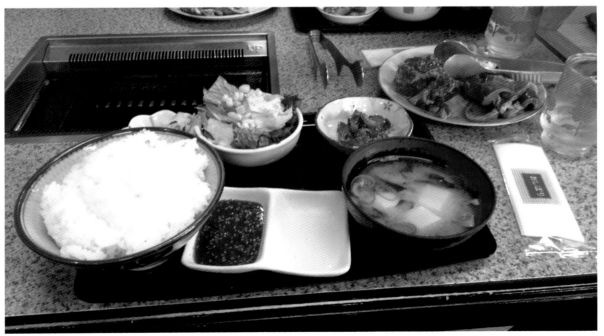

群馬中之条-燒肉店

後　記

在飯店差２０天就滿半年有１０天特休跟公司額外給予的機票一張
但因為疫情結果公司全面停止營業解雇，實在是躺著也中槍

面試錄取了千葉的PS5工廠後搬下山到千葉五香

但是上班前通知因為自肅延長廠線不開，取消錄用

之後神奈川的工作也是一樣情況

之後就再也找不到工作了

日本太多失業的人搶工作了

連福島和災區的危險工作也額滿搶不到

於是決定放棄剩下的5個月簽證回台

回來就是漫長的隔離

還好在到千葉之前經過高崎市

有去貓咪咖啡廳咪吸貓

不然後面的失業生活真的沒動力

失業期間時常一天一餐

中華料理跟牛丼料理是救星

千葉五香-中華餃子

68

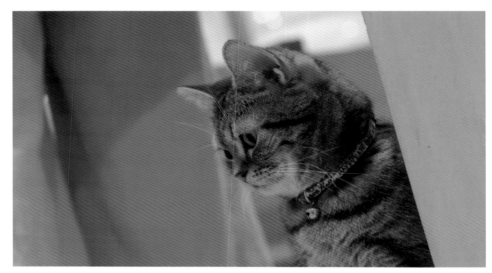

高崎市-貓咪咖啡廳2-光圈Ｆ3.5-快門160分之1秒-ＩＳＯ800

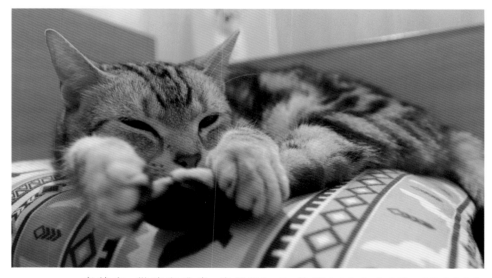

高崎市-貓咪咖啡廳-光圈Ｆ3.5-快門160分之1秒-ＩＳＯ800

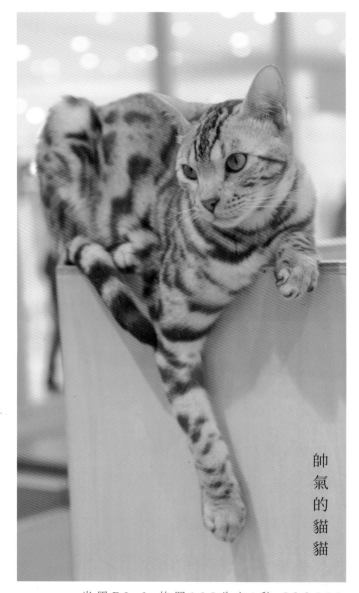

帥氣的貓貓

光圈Ｆ3.2-快門125分之1秒-ＩＳＯ800

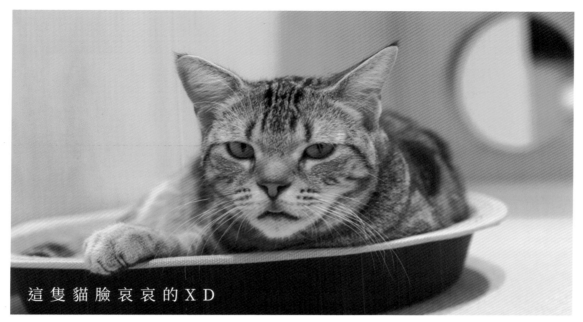

這隻貓臉哀哀的XD

高崎市-貓咪咖啡廳-光圈F3.2-快門125分之1秒-ISO800

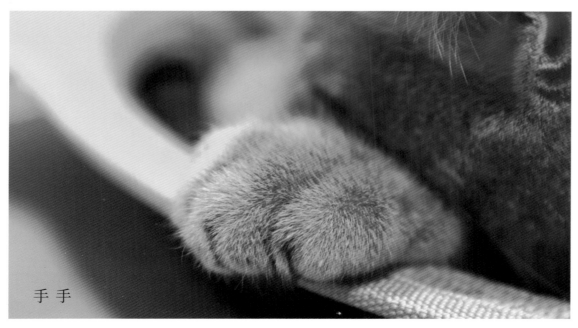

手手

高崎市-貓咪咖啡廳-光圈F3.2-快門125分之1秒-ISO800

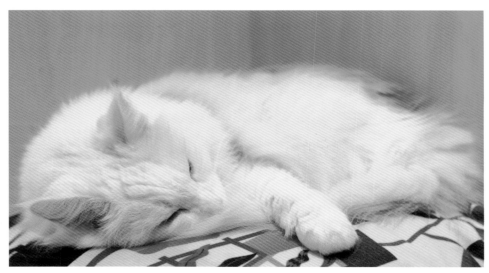

高崎市-貓咪咖啡廳-光圈Ｆ３.２-快門１６０分之１秒-ＩＳＯ８００

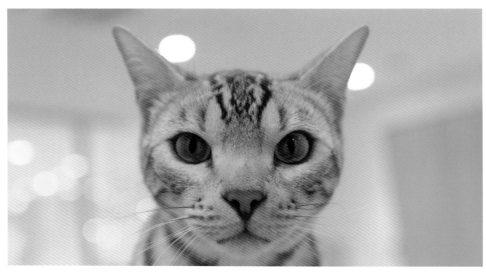

高崎市-貓咪咖啡廳-光圈Ｆ３.２-快門１６０分之１秒-ＩＳＯ８００

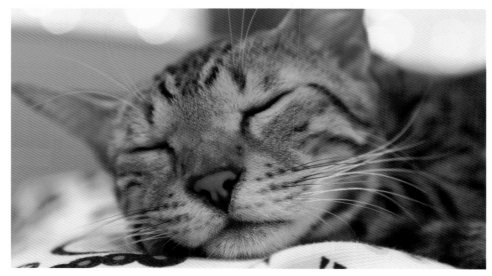

高崎市-貓咪咖啡廳-光圈Ｆ３.２-快門１６０分之１秒-ＩＳＯ８００

少見的緬因貓

高崎市-貓咪咖啡廳-光圈Ｆ３.２-快門１６０分之１秒-ＩＳＯ８００

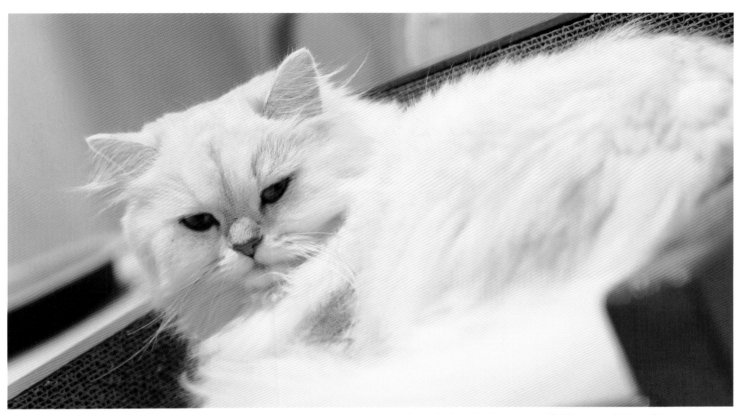

高崎市-貓咪咖啡廳-光圈Ｆ３.２-快門１６０分之１秒-ＩＳＯ８００

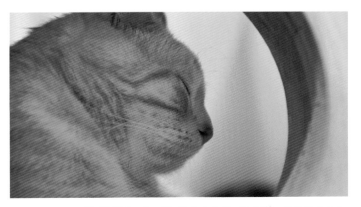

光圈Ｆ３.２-快門１６０分之１秒-ＩＳＯ８００

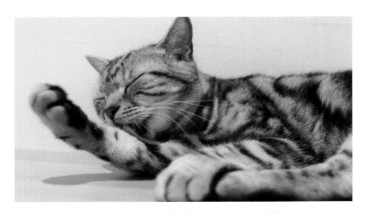

光圈Ｆ３.２-快門１６０分之１秒-ＩＳＯ８００

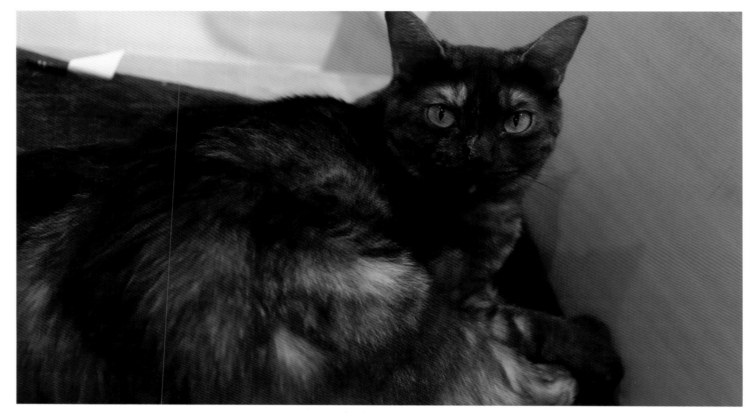

高崎市-貓咪咖啡廳-光圈Ｆ３.２-快門１６０分之１秒-ＩＳＯ８００

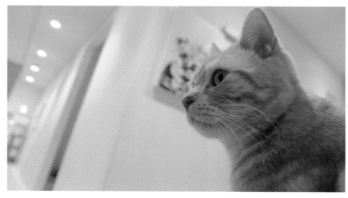

光圈Ｆ３.２-快門１６０分之１秒-ＩＳＯ８００

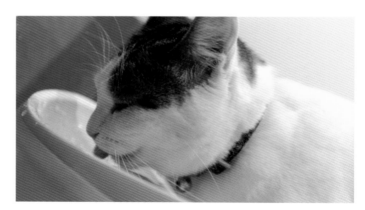

光圈Ｆ３.２-快門１６０分之１秒-ＩＳＯ８００

作者臉書粉絲團

楷傑的官方網站

隔離完之後還花了1個多月適應台灣的炎熱潮濕氣候
27度的天氣換到台灣38度的天氣實在很難適應
回台後再拍人像覺得莫名生疏，畢竟在日本只有動物跟風景可以拍
如果對我其他作品有興趣歡迎到我的FLICKR相簿

本書由

長襪 × 誘惑 × 老司機 贊助

官方網站 https://oldhand666.weebly.com/

免費預覽相簿 https://www.flickr.com/photos/60503528@N06/albums

官網QR CODE

蝦皮拍賣QR CODE 露天拍賣QR CODE

書　　　名：貓島x狐狸村x日本打工度假寫真書
作　　　者：黃楷傑
地　　　址：高雄市岡山區台上一路25巷12號
作者信箱：sss20735@yahoo.com.tw

出　版　者：黃楷傑
出版時間：中華民國110年8月
版　　　次：初版
美術編排：龔育安
價　　　格：520
白象文化事業有限公司代理經銷